U0059703

Master of Arts 發現大師系列⑫

印象花園 — 米勒
Jean-Francois Millet

發 行 人：林敬彬
文字編輯：方怡清
美術編輯：柯　憫
出版發行：大都會文化事業有限公司
地　　址：台北市基隆路一段432號4樓之9
讀者服務專線：(02) 27235216
讀者服務傳真：(02) 27235220
電子郵件信箱：metro@ms21.hinet.net
郵政劃撥帳號：14050529　大都會文化事業有限公司
登 記 證：行政院新聞局北市業字第89號

Metropolitan Culture wishes to thank all those museums and photographic libraries who have kindly supplied pictures and would be pleased to hear from copyright holders in the event of uncredited picture sources.

出版日期：2001年9月初版
定　價：160元
書　號：GB012
ISBN：957-30552-7-9

印象花園

Master of Arts 發現大師系列 12

Jean-Francois Millet 米勒

For

大都會文化事業有限公司

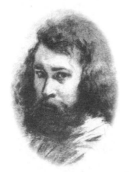

Jean-François Millet

　　眺眼望去，無垠的麥田，擴大綿延，三五戶農家，坐落在地平線的田埂上；堆起的稻田，一隆一簇；垂懸的穗黃，一彎一駝舞隨波動的節拍，頷守點頭。

　　西元1814年10月4日法國西部諾曼第半島(Grachy)，草香濃濃的小農莊，蘊育了一位田園巨擘——米勒。

Master of Arts

Millet

　　農民的孩子米勒，排行老大。由於世
代務農，孩提時，不論田邊玩耍、乾草堆
翻滾或幫忙農事…農人的揮舞灑汗、田野
的悠然天賦，自然又深刻的根植在米勒的
生命裡。農家的生活是清貧辛苦的，雖然
米勒小小年紀已顯露出對繪畫的卓越天份
和熱情，卻因家庭的因素，一直到1832年
也就是米勒18歲的時候，他的繪畫夢想，
透出一線曙光。

　　懷抱著熱情赤忱，米勒到瑟堡城裡學
習繪畫理論和技巧。不出所望，1837年他
獲得了瑟堡所提供獎學金，一償赴藝術之
都—巴黎學習繪畫的心願。

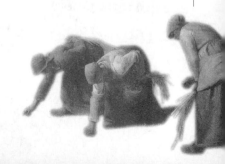

金燈燦影、夢寐以求的巴黎之
都，米勒踏著泥土而來。行囊塞滿滿
是家人的期望還有他對未來的憧憬。
一開始米勒致力於肖像畫，1840年他
的作品入選法國官方舉辦的沙龍展，
他也嘗試畫神話和宗教的題材。華麗
的筆觸、裸身的軀體，讓當時的米勒
有「裸體大匠」之稱。但米勒的生活
仍相當貧困、苦悶。

1841年米勒返回瑟堡市與寶
莉・維西妮・奧諾小姐結婚，但她在
3年後因病謝世。又過3年，米勒結識
了生命中靈魂的伴侶凱瑟琳・盧梅爾
小姐。這對貧賤夫妻共育有9個小
孩，但他們的婚姻一直不被當時的教
會認同。

Master of Arts

Millet

少女與狗 *1844-1845* 65.5 x 54.5cm

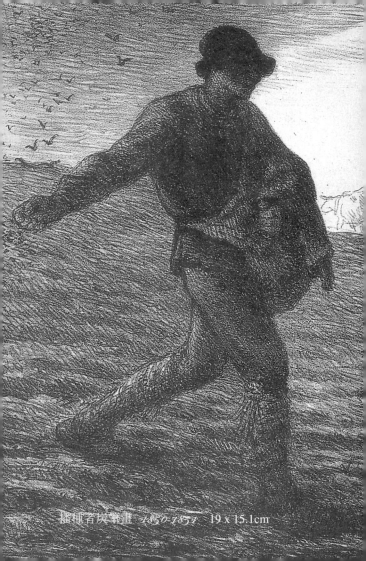

播種者炭筆畫 1850-1852 19 x 15.1cm

　　一畫難賣，接二連三孩子來到，米勒一家人愈加貧困。為求一家餬口保暖，米勒依舊繪製迎合當下喜好的華麗風格，他亦畫起了廣告看版、宣傳單，這些為了過生活所描繪的主題，令米勒覺得痛苦不已。巴黎昂貴的物價、動盪的時局、內心真正屬意卻與巴黎格格不入的畫風，一而再再而三的讓米勒懷想起兒時的農家生活。1849年米勒舉家遷居至巴比松(Barbizon)定居。

　　巴比松時期是米勒一生中最重要的轉形期。金黃麥田、夕照農人、鴨鵝田家，喚醒了米勒內心沉睡中的麥田大地，米勒第一幅描繪農民的代表作【播種者】，在1850年完成，竟意外獲得迴響。

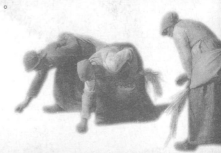

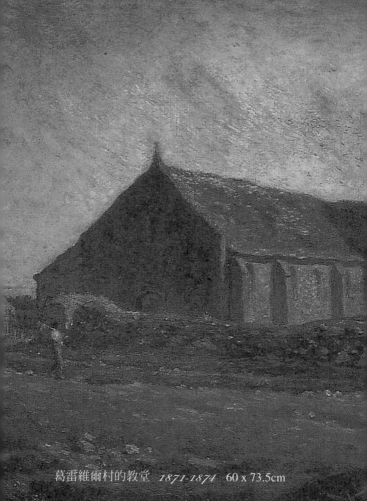

葛雷維爾村的教堂 *1871-1874* 60 x 73.5cm

左手持著充滿信心顏料的調色盤、右手揮舞起明確方向的色筆，在妻子盧梅爾的全力支持之下，米勒開始轉畫農民大地的作品，此時米勒結識了許多志同道合的好朋友，一群不同流於巴黎風尚的藝術家。巴比松鄉間就是最好的靈感來源，農田景緻、農夫勞動的身軀、婦人或洗衣或照顧小孩，一一呈現在油畫布上。但是這些描繪農民的寫實作品很快受到了考驗。巴黎上流階級批評米勒有政治意圖，故意誇大上流階級與貧民的生活差異，米勒成了上流階級中的激進派。

Master of Arts

Millet

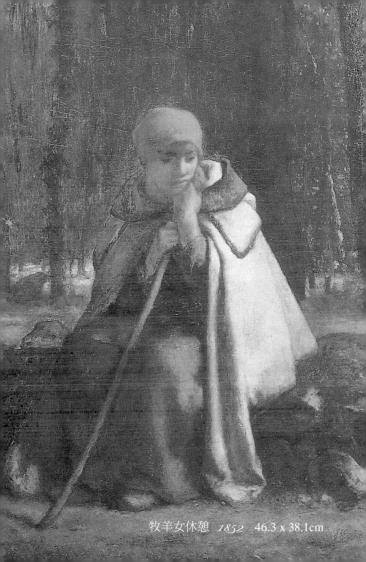

牧羊女休憩 *1852* 46.3 x 38.1cm

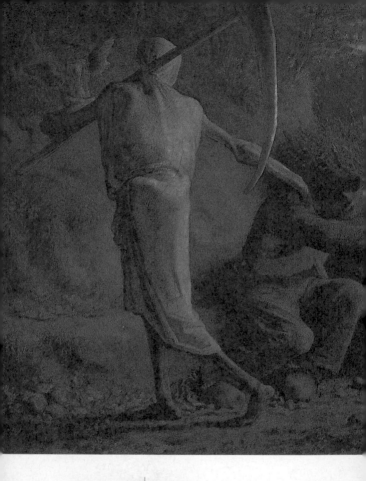

Master of Arts

Millet

　　生活雖仍貧困，但
米勒的作品日漸受到矚
目。1853年，米勒母親過
世，再度回到家鄉的米
勒，家鄉的田園風光讓他
下定決心致力於一位田園
畫家。1857年米勒完成廣
受世人愛戴的【拾穗】，
同時間，米勒的作品經過
美國畫商的引薦漂洋過海
來到廣大世人面前，並深
受美國畫壇喜愛。米勒許
多著名的作品都是在這個
時期完成的。

死與樵夫
1859　80 x 100cm

揹材的女人 *1852-1853* 37.5 x 29.5cm

　　大器晚成的米勒進入1860年邁進46歲，他開始嚐得成功滋味。

　　1864年米勒展出的【牧羊女】受到廣大迴響，米勒享盛名，邀約不斷，一畫難求。1867年巴黎舉行萬國世界博覽會，他展出三大名作，並獲得最高榮譽「首獎」。米勒54歲，獲法政府頒發藝術勳章。

　　晚年大師在功成名就的幸福中持續創作。此時期代表名作連作四幅寫景的【四季】。舒適的生活、深受世人喜歡景仰的藝術創作，米勒一直停留巴比松——這個改變他一生的鄉野聖地，讓他千辛尋得淋漓發揮的農民大地。1874年米勒60歲時，應巴黎政府之邀製作巴黎教堂壁畫，繪製草圖階段還未完成，米勒卻病倒了。隔年1月20日田園大師——米勒在幸福中去世，葬在好友杜歐得‧盧梭(Theodore Rousseau)墓旁長眠於巴比松鄉間。

⚶⚶ 米勒生平年譜

一八一四　十月四日生於法國西部諾曼地半島。

一八三二　18歲。米勒正式拜師學藝，在都市
　　　　　瑟堡習畫。

一八三五　21歲。父親過世。

一八三六　遷至巴比松。

一八三七　獲瑟堡市獎學金得以至巴黎深造。

一八四0　26歲。返回瑟堡市。
　　　　　肖像作首次入選沙龍，此時多畫肖
　　　　　像作、裸婦及神話作品。

一八四一　27歲。與寶莉‧維西尼‧奧諾小姐
　　　　　結婚，不幸地她於三年後病逝。

Master of Arts

Millet

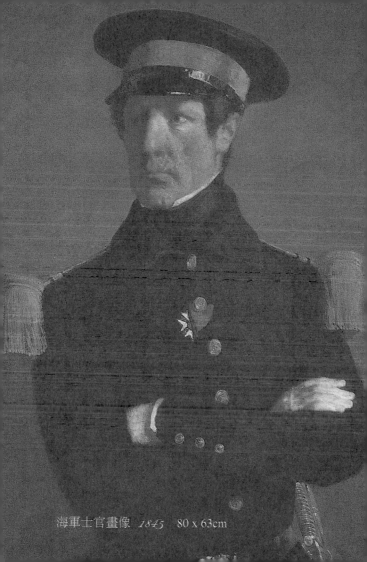

海軍士官畫像 *1845* 80 x 63cm

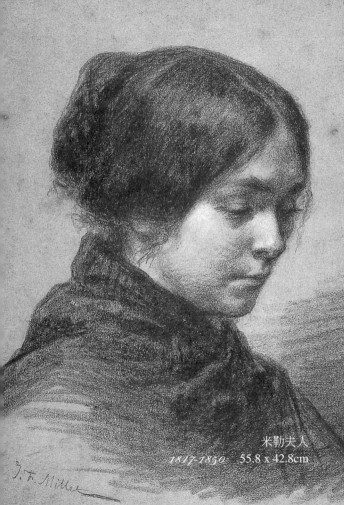

米勒夫人
1847-1850 55.8 x 42.8cm

J. F. Millet

一八四五　31歲。與凱瑟琳‧盧梅爾小姐相識，一共育有9個子女。

一八四七　作品【從樹下被拉下來的伊底帕斯】入選法國官方沙龍。

一八四九　35歲。進入轉形期，開始著手繪畫內心一直渴望的農民生活。定居巴比松，以躲避巴黎的動盪和物價。

一八五0　36歲。完成【播種者】。

一八五三　39歲。米勒的母親過世。

一八五七　43歲。完成鉅作【拾穗】、【羊群】。

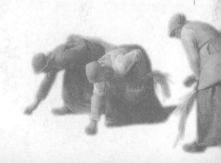

拿簸箕的男人　*1848*　79.5 x 58.5cm

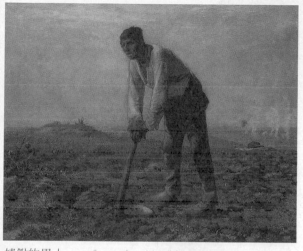

持鍬的男人 *1860-1862* 80 x 99cm

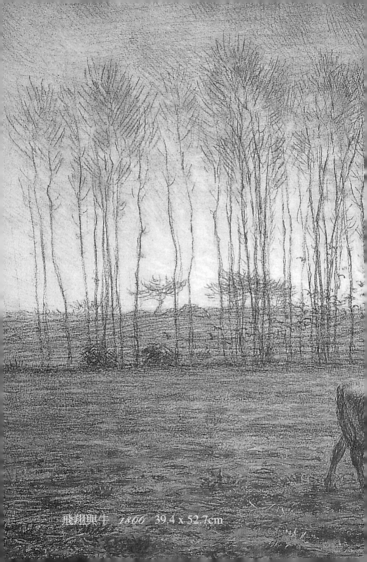
飛翔與牛　1860　39.4 x 52.7cm

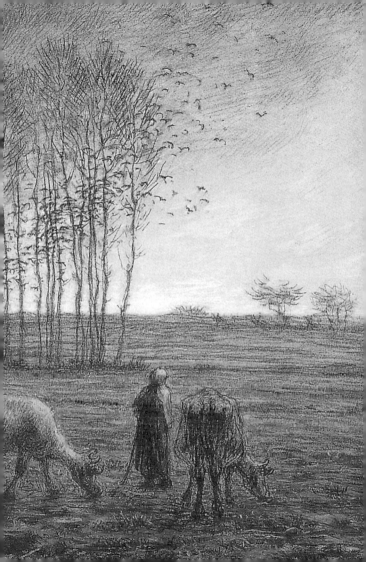

一八五九　完成【晚鐘】。

一八六〇　初嘗成功滋味。

一八六三　完成【持鍬的男人】

一八六四　完成【四季之一：春】、【牧羊女】。

一八六七　巴黎舉行萬國世界博覽會，米勒
　　　　　展出三代表作，獲得最高榮譽
　　　　　「首獎」。

一八六八　米勒54歲，獲法政府頒發勳章，
　　　　　得到里昂持努爾勳章。

一八七四　法政府邀米勒製作巴黎教堂壁畫。

一八七五　一月二十日，在幸福中，去世。
　　　　　葬於摯友盧梭墓旁。

Master of Arts

Millet

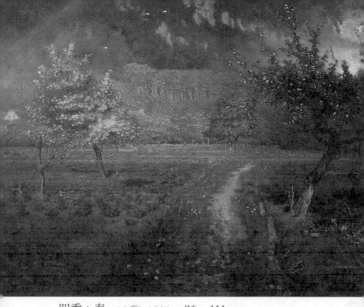

四季：春 *1868-1873* 86 x 111cm

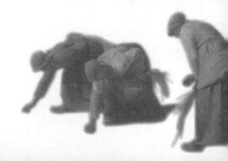

畫家的轉捩點

米勒的朋友常戲謔米勒為「裸體大匠」，這也是實話，至少1848年以前是的。

物價高昂的巴黎，華麗風格首當其道，米勒順應其流，斜躺的、橫臥的、直立的裸露女子，這許許多多裸體畫作，都是他為求一家溫飽而作。

西元1848年某一天，一如往常，米勒正要與畫商見面，畫廊門口有兩位年輕人對著一幅裸女畫作指指點點、竊竊私語：「米勒，那個只會畫裸體的…」。這不堪的批評之聲，句句刺進米勒的心中，深深震撼外一並點醒他心中祖母的叮嚀。

米勒的祖母對他有深遠的影響，尤其宗教方面。剛踏上巴黎的當口，她交代：「萬萬不可作褻瀆神明的事…」這樣的回想讓米勒心中下了決定。

米勒進入生命中最輝煌的一段時期。

Master of Arts

Millet

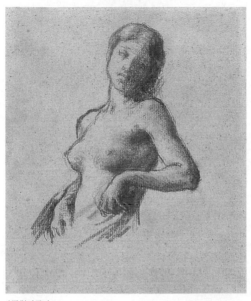

裸胸婦女 *1848-1849* 19.9 x 16.4cm

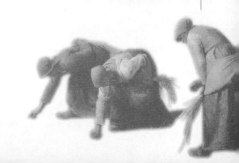

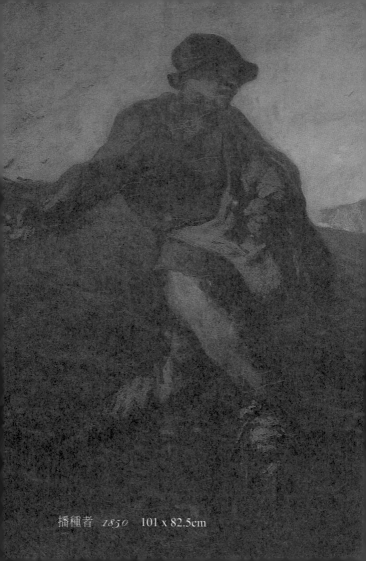
播種者　*1850*　101 x 82.5cm

痛並快樂

泥濘、腳踩、雜蕪、拉出
躬身、揮鋤、旋體、轉身
肉身的苦痛、疲乏為了
白色細沫隨拋物的線
散落
散落大地方塊一畝

盛著明天的快樂
農人守著這塊田畝
地呼嘯、天落水
田母庇祐農家稻田
結累累、豐收年年

✿ 巴比松 *Barbizon*

巴比松址於巴黎近郊南下約60公里的優雅境地。楓丹白露樹林叢叢交錯蟄過，屋宇矮矮石砌路旁巴比松乍現。

19世紀中葉，法國時局動盪，1848年巴黎爆發2月革命。原欲於巴黎有一番作為的藝術家，紛紛走避巴比松。當時，有一群藝術家，喜歡上巴比松的平原、綠草、穗黃、泥草香…較著名的有杜歐得‧盧梭、米勒、柯洛(Camille Corot)…等。他們摒棄巴黎華麗藝術，崇尚自然以寫實渾然大地為繪畫主題。這群畫家被稱作「巴比松畫派」或「楓丹白露派」。對後來的印象派有深遠的影響。

不同於其他巴比松派的畫家，米勒不純粹寫景，孩提時烙印的農民大地是他重複再三熱衷而喜愛的主角。

Master of Arts

Millet

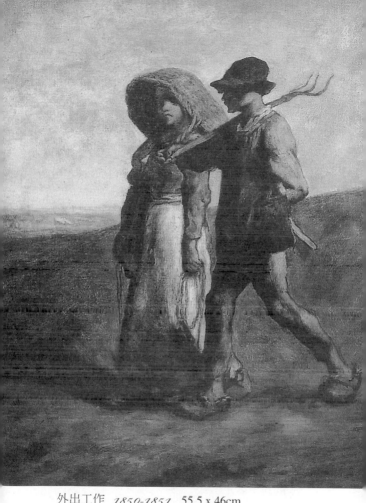

外出工作 *1850-1851* 55.5 x 46cm

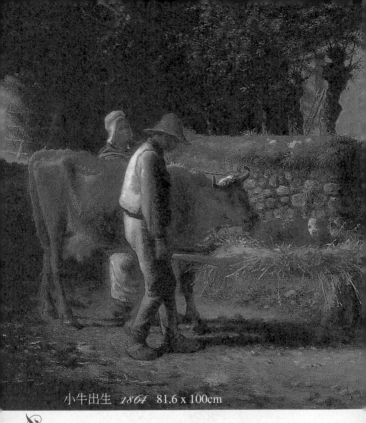

小牛出生 *1864* 81.6 x 100cm

ARTIST

Master of Arts

Millet

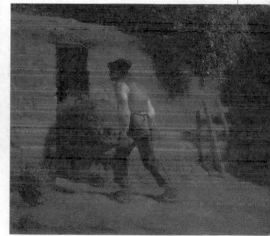

推乾草的人 *1848-1852* 37.5 x 45.4cm

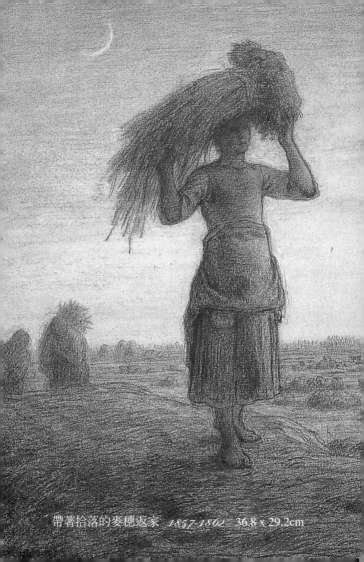

帶著拾落的麥穗返家 *1857-1862* 36.8 x 29.2cm

拾穗

農事稍息，大地休耕
結成一把一簍的辛勤
捆成一束一馱的金黃

掉落在麥田的穗啊！
不是遺忘！
零散片野的一支一金
恩賜貧人的一麥一穗

貧窮的人們啊！
掉落的麥穗，拾起是擁有

麥田的主人啊！
捨得拾得
你的麥田明年將會豐收

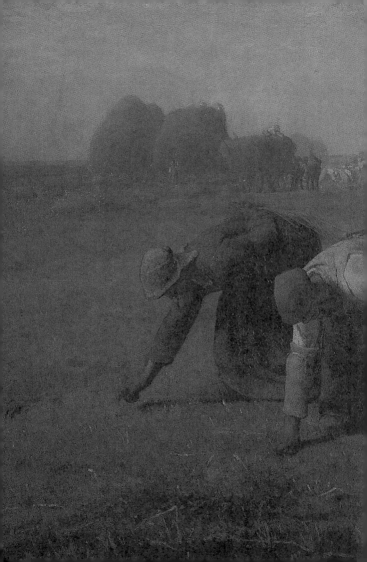

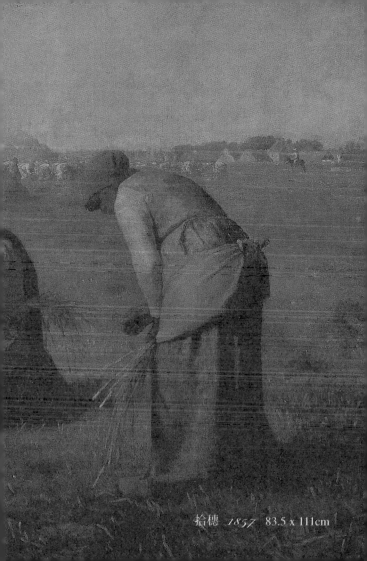
拾穗 *1857* 83.5 x 111cm

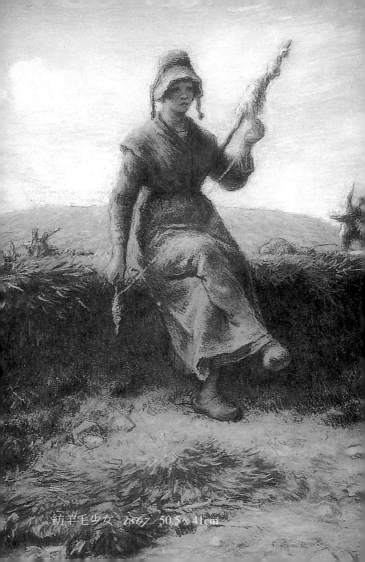

紡羊毛少女　1867　50.5 x 41cm

山坡上的羊

我在山腳下　瞥見山巒攔腰處
一點一點白　緩動山的雙臂膀
哪朵白雲搔得枝頭沙沙亂叫？
我翻上山頭找

行到山腰處　　路徑歌聲繞
白雲點點不見了
一朵一朵羊綿花　咀嚼這片遍山的青翠
哪隻羊兒睞得牧羊女啦啦婉婉唱？
我探問羊兒

咩咩羊兒告訴我
牧羊女對著天邊白雲朵
唱訴心衷　待著有緣人如我
駐入心頭

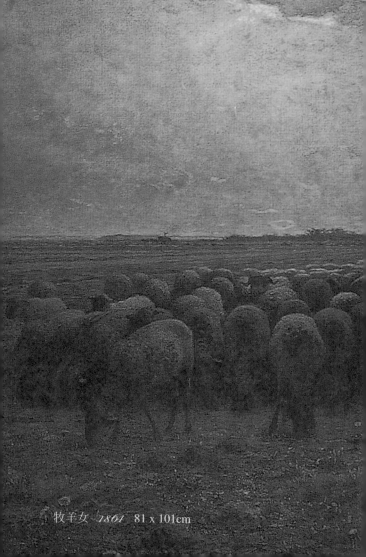

牧羊女 *1864* 81 x 101cm

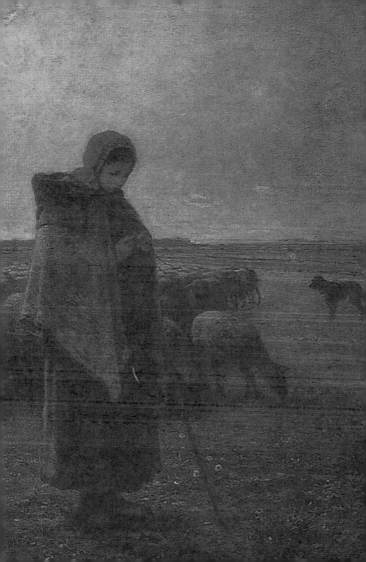

牧羊人注視羊群 1863-1866 41.4 x 51.8cm

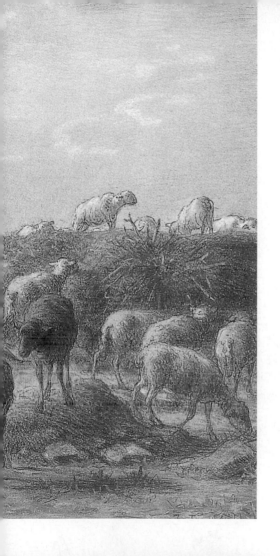

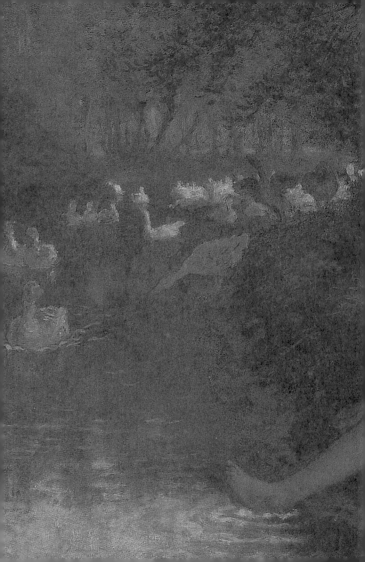

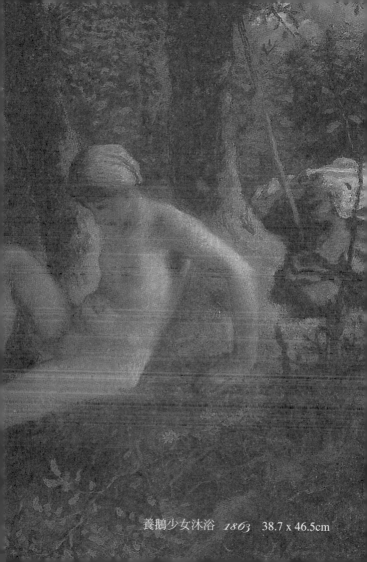

養鵝少女沐浴 *1863* 38.7 x 46.5cm

➳ 四季

春生 夏茂 秋收 冬習

　西元1860年期間，米勒應收藏家之邀約連作【四季】寫景的畫作。

　「春：彩虹」描寫春雨落盡，七彩妝點天涯一角、花載舞艷的美妙景緻。
　「夏：蕎麥的收穫」金黃穗穗、麥田沸沸。描繪蕎麥田收割的忙碌盛況。
　「秋：乾草堆」呈現出蕎麥田收成後，廣大麥田一簇簇堆高的乾草堆展現出秋收後的麥田風光。
　「冬：愛神邱比特進屋避寒」冬雪送寒，繪出婦人請邱比特進屋取暖一景。

　這連做的【四季】春、夏、秋、冬是米勒晚年著名的寫景大作。

Master of Arts

Millet

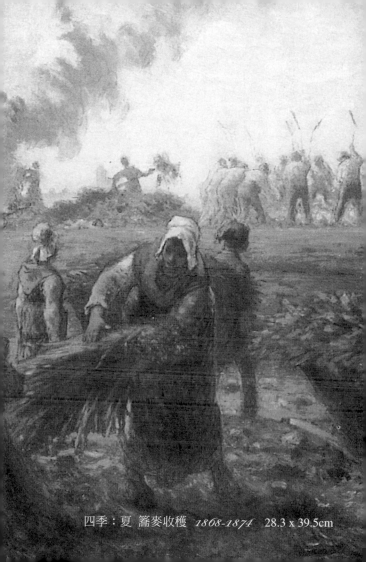

四季：夏 蕎麥收穫 *1868-1874*　28.3 x 39.5cm

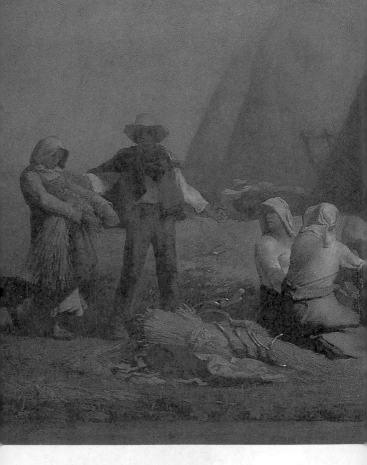

Master of Arts

Millet

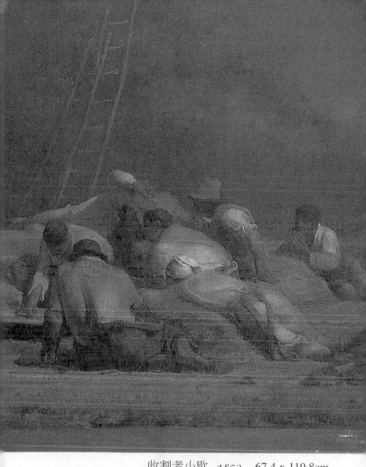

收割者小歇 *1853* 67.4 x 119.8cm

米勒筆下的農夫農婦

「巴比松畫派」的畫家多以寫景，讚頌楓丹白露的美景為題材。與眾不同的米勒走出自己的風格，框現了農夫、農婦奮力工作的身軀。

畫作中一幅幅動態的身形，農夫扛著鋤頭、播種、砍材、收割；農婦養鴨、縫紉、親愛子女的形影，這些米勒筆下絕不會是明快的臉龐下傳遞出辛勤勞動的知命安份。

米勒為這靠天踏泥、默默奮戰的一群，作了忠實的寫照。

Master of Arts

Millet

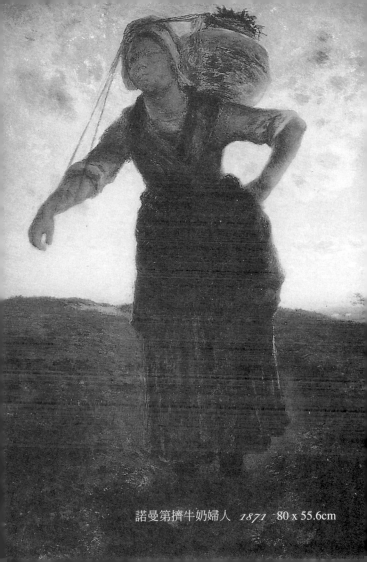

諾曼第擠牛奶婦人　*1871*　80 x 55.6cm

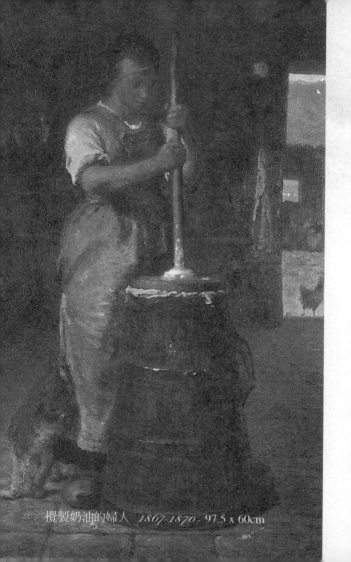

攪製奶油的婦人 *1867-1870*・97.5 x 60cm

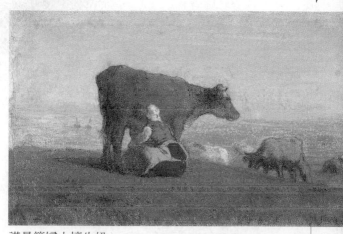

諾曼第婦人擠牛奶 *1854-1857* 19.2 x 30.6cm

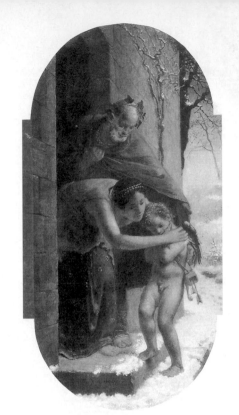

四季：冬 讓邱比特進屋過冬
1864-1865 205 x 112cm

Master of Arts

Millet

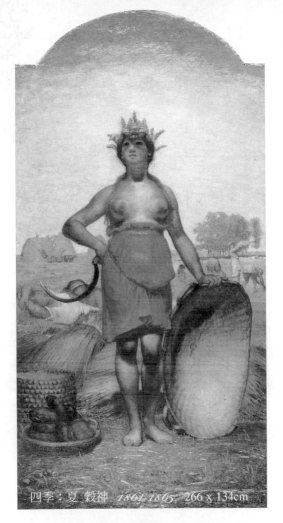

四季：夏 穀神 *1864-1865*, 266 x 134cm

晚鍾

日頭落下
餘暉夕陽　　紅天霞光
拾起農具　　拖著身軀

田家盡頭
教堂鐘樓　　響聲傳出
卸下手邊　　貼實雙掌

光芒透出
神主主宰　　映瑩萬乘
感謝我父　　天上的神

ARTIST

Master of Arts

Millet

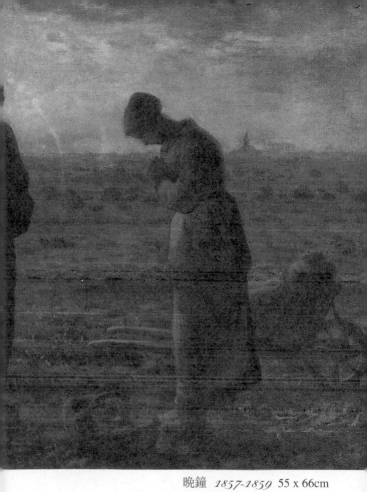

晚鐘 *1857-1859* 55 x 66cm

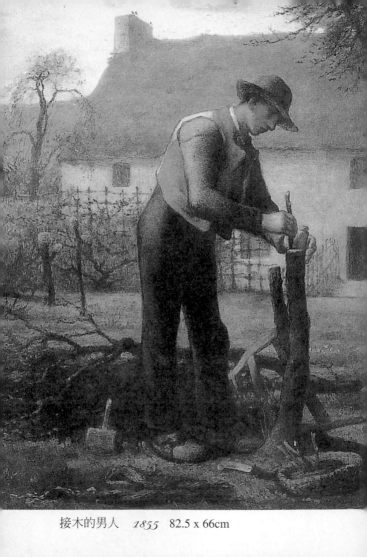

接木的男人　*1855*　82.5 x 66cm

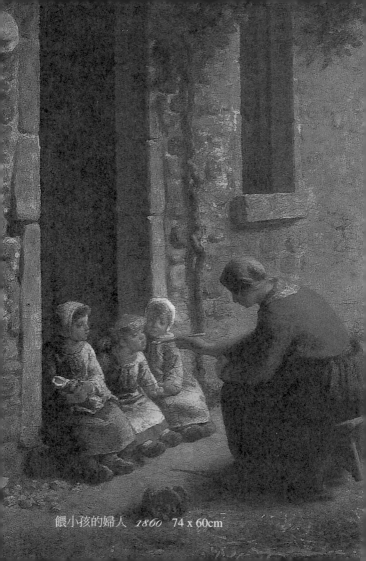

餵小孩的婦人　*1860*　74 x 60cm

縫紉課　*1858-1860*　41.5 x 31.9cm

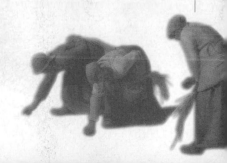

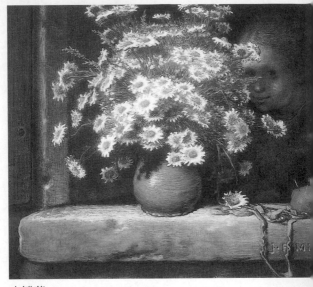

小雛菊 *1871-1874* 68 x 83cm

ARTIST

Master of Arts

Millet

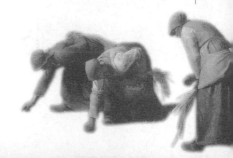

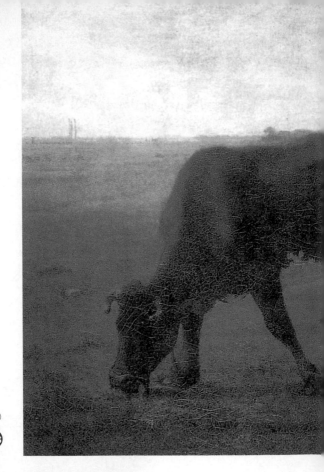

Master of Arts

Millet

農婦與牛 *1850* 76 x 93cm

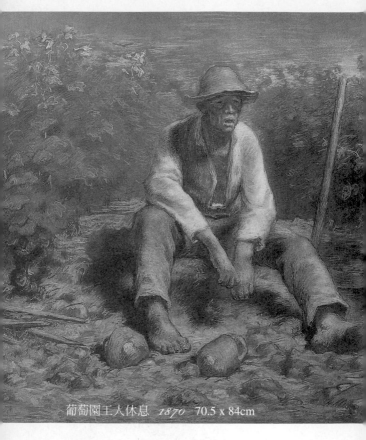

葡萄園工人休息 *1870* 70.5 x 84cm

Master of Arts

Millet

喘息的舒緩

讓我
喘息一口舒緩
喘息一口舒緩
喘息再一口舒緩……

盡出充滿的吐納之中
一碎碎、一顆顆、一粒粒石子
隔著蔽衣的顛凸
化作綿花鋪成的軟墊

然後
胸臆上頂底線驟然的砰砰
縮短了往返的距離

稍歇
一口舒緩後
喘息又將呼起

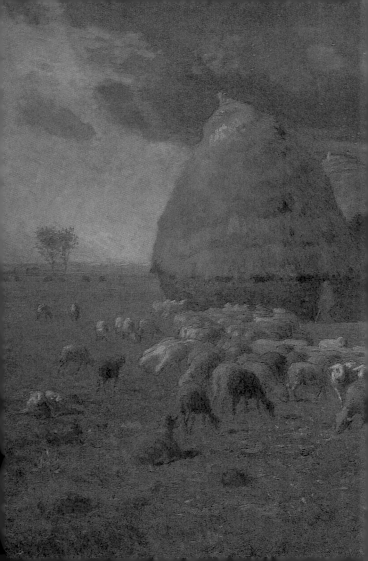

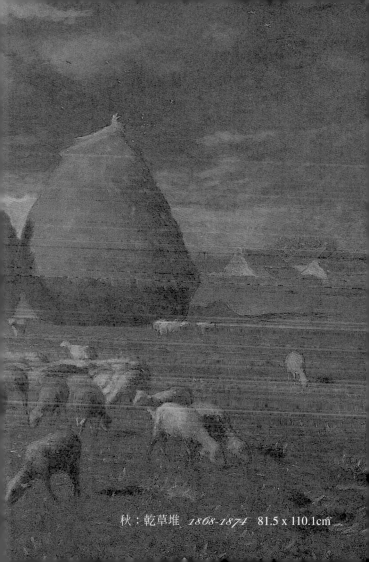

秋：乾草堆　*1868-1874*　81.5 x 110.1cm

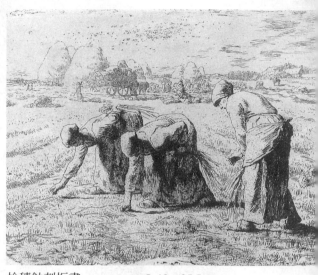

拾穗蝕刻板畫　*1855-1856*　19 x 25.5cm

Master of Arts

Millet

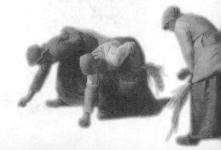

發現大師系列 001
(GB001)

印象花園 01
梵谷
VICENT VAN GOGH
「難道我一無是處,一無所成嗎?.我要再拿起畫筆。這刻起,每件事都為我改變了」孤獨的靈魂,渴望你的走進……

沈怡君編
定價/每本160元
頁數/80頁

發現大師系列 002
(GB002)

印象花園 02
莫內
CLAUDE MONET
雷諾瓦嘗說:「沒有莫內,我們都會放棄的。」究竟支持他的信念是什麼呢?

沈怡君編
定價/每本160元
頁數/80頁

發現大師系列 003
(GB003)

印象花園 03
高更
PAUL GAUGUIN
「只要有理由驕傲,儘管驕傲,丟掉一切虛飾,虛偽只屬於普通人...」自我放逐不是浪漫的情懷,是一顆堅強靈魂的奮鬥。

沈怡君編
定價/每本160元
頁數/80頁

發現大師系列 004
(GB004)

印象花園 04
竇加
EDGAR DEGAS
他是個怨恨孤獨的孤獨者傾聽他,你會因了解而有多的感動……

沈怡君編
定價/每本160元
頁數/80頁

發現大師系列 005
(GB005)

印象花園 05
雷諾瓦
PIERRE-AUGUSTE RENOIR
「這個世界已經有太多不美,我只想為這世界留下些美好愉悅的事物。」你覺到他超越時空傳遞來的暖嗎?

沈怡君編
定價/每本160元
頁數/80頁

發現大師系列 006
(GB006)

印象花園 06
大衛
JACQUES LOUIS DAVID
他活躍於政壇,他也是優的畫家。政治,藝術,感上互不相容的元素,是如在他身上各自找到安適的路?

沈怡君編
定價/每本160元
頁數/80頁

國家圖書館預行編目資料

印象花園・米勒　Jean Francois Millet　/
方怡清文字編輯. -- -- 初版. -- --
臺北市：大都會文化（發現大師系列，12）
2001【民90】面：　　　公分
I S B N ：957-30552-7-9（精裝）

　　1. 米勒（Millet, Jean Francois, 1814-1875）- 傳記
　　2. 繪畫 - 西洋 - 作品集

947.5　　　　　　　　　　　　　　　90013995